编者的话

　　为满足广大美术爱好者学习和欣赏中国画的需要，汲取中国传统绘画艺术的精华，我们特编辑出版《临摹宝典——中国画技法》系列丛书，这也是在我社之前出版《学画宝典——中国画技法》系列丛书的基础上进行提升。意在引导读者在创作时有个形象的参照，通过学习范图的步骤演示，领会用笔用色要领及作画程序。读者可任意挑选书中的构图进行临摹、比较。当然，在临摹过程中，会因各种因素的作用而呈现迥然相异的效果，正如国画大师齐白石所言："学我者生，似我者死"的艺术哲理，即传统绘画上讲神妙、重笔趣、求气韵，从而达到画面意境的深邃情趣。

　　本系列丛书选入画家，均是在各传统题材中最擅长，最娴熟者，每分册由两位作者编绘，有画法步骤解析、作品欣赏等，信息量大，可选性强，读者可从中探究独到的艺术特色和技法。希望这套丛书能成为您案头学习中国画的首选资料，为日常的创作带来一些帮助。

李正东　1940年生，山东青岛人。现为山东省美术家协会会员、山东省书法家协会会员、山东省齐鲁画院副院长。从事美术工作近50年。擅长书法、中国画、水彩画、油画、舞台美术设计等。作品曾参加全国、省、市级展览，多次获奖入集，被日、韩、美等国家及港台地区收藏。上世纪90年代三次赴韩国参加美术书法交流展并出版画集。

郑建国　字清源，号之恩，1960年生于福建省福州市，现为福建省美术家协会会员、闽都画院院委、福州市政协书画院画师。擅长花鸟、山水，写实能力强，喜欢写实与浪漫主义相结合手法，作品清新、欢快、明朗、诙谐、生动。出版有《郑建国作品集》、《郑建国花鸟》、《清源花鸟》等画册。

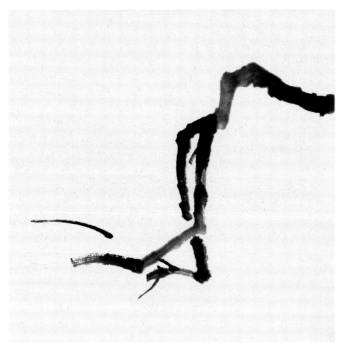

《清气满乾坤》画法步骤

步骤一：用石獾笔调淡墨，中锋自左向右画出两枝主干，行笔不宜快，要体现梅干的曲折感。

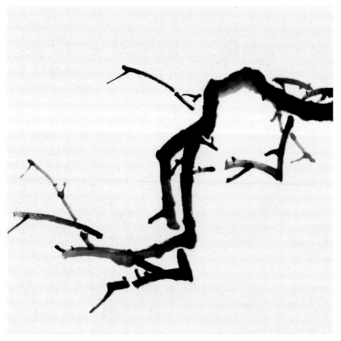

步骤二：顺势画出小枝，画枝干时要留出花朵的空位，分清主干和辅干，延伸、回折、穿插。

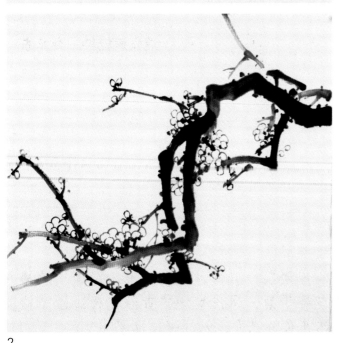

步骤三：用大白云笔调淡墨圈画花朵，在大枝干的交叉处多画花朵，辅枝的结顶处花少花苞多。

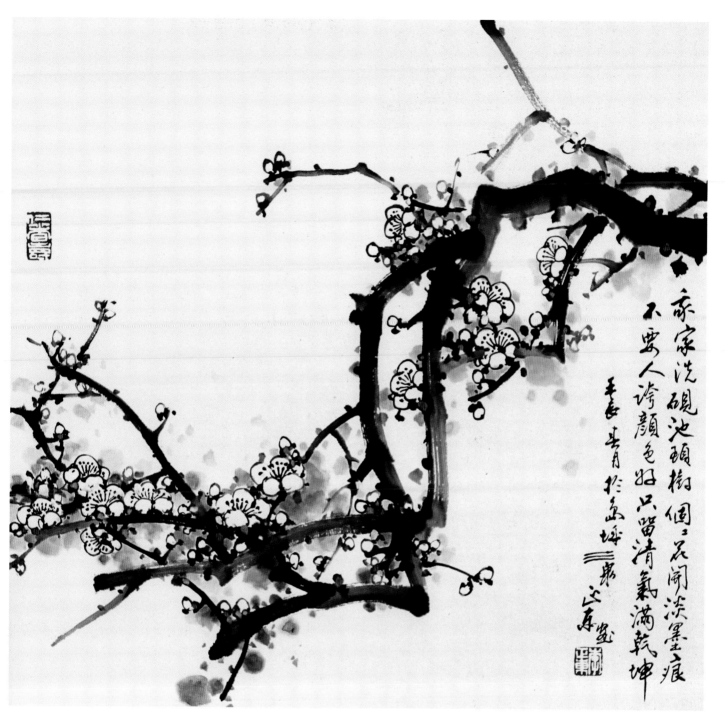

家家洗硯池頭樹 個箇花開淡墨痕 不要人誇顏色好 只留清氣滿乾坤

壬午青青於泰山下 正東写

清气满乾坤　李正东

步骤四：以焦墨勾点花萼、花须、花粉，待花瓣干后，调淡墨加花青沿花朵边沿点染，衬出花朵的亮度，最后题款落章。

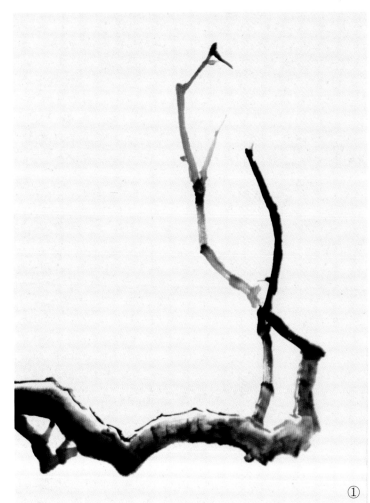

①

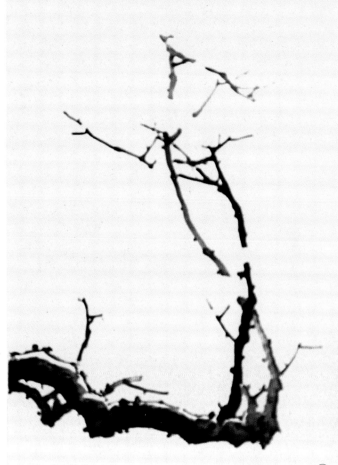

②

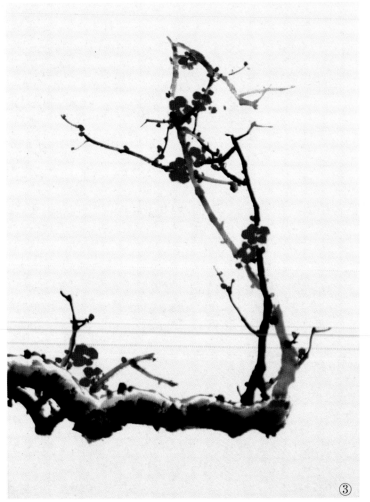

③

《傲骨梅香》画法步骤

步骤一：用大石獾笔调淡墨，笔锋蘸浓墨自左向右行笔画出主干。

步骤二：用前面的笔法画出第二、第三等枝干，调重墨用中锋画出小枝条。

步骤三：用大白云笔调曙红，在枝干的交叉处点花，画花瓣时用笔要自外向内画，五笔成一花朵。

步骤四：用小白云笔蘸浓墨，以灵动的笔触点花萼、花须、花粉，花芯点写呈放射状

不是一番寒徹骨
爭得梅撲鼻來
丁丑長夏月於多綠
泉正東寫

傲骨梅香　李正东

④

5

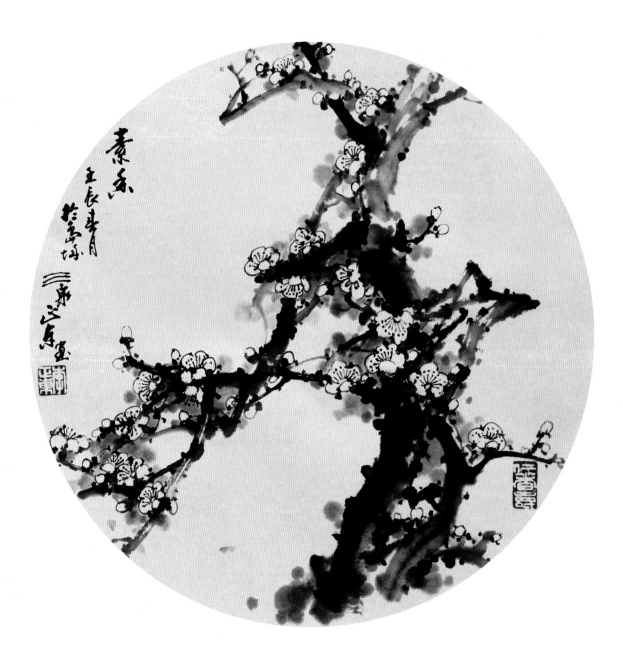

素　香　李正东

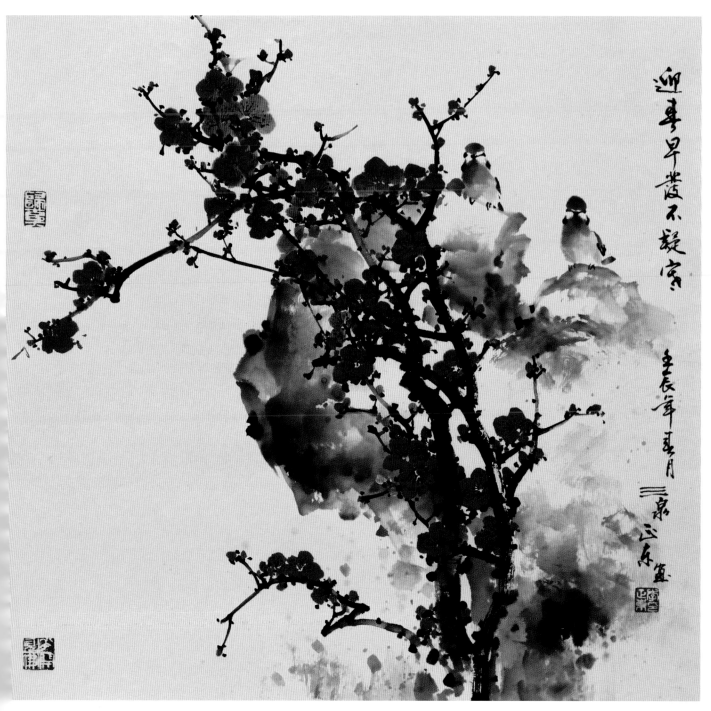

迎春煲不疑寒

壬辰年玉月
三泉正东画

喜报早春　李正东

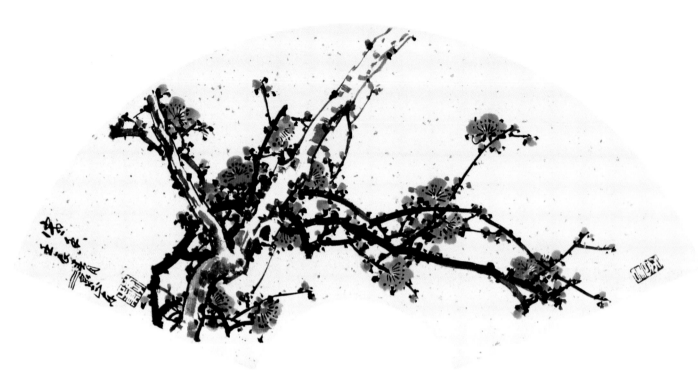

香清徹骨　李正东

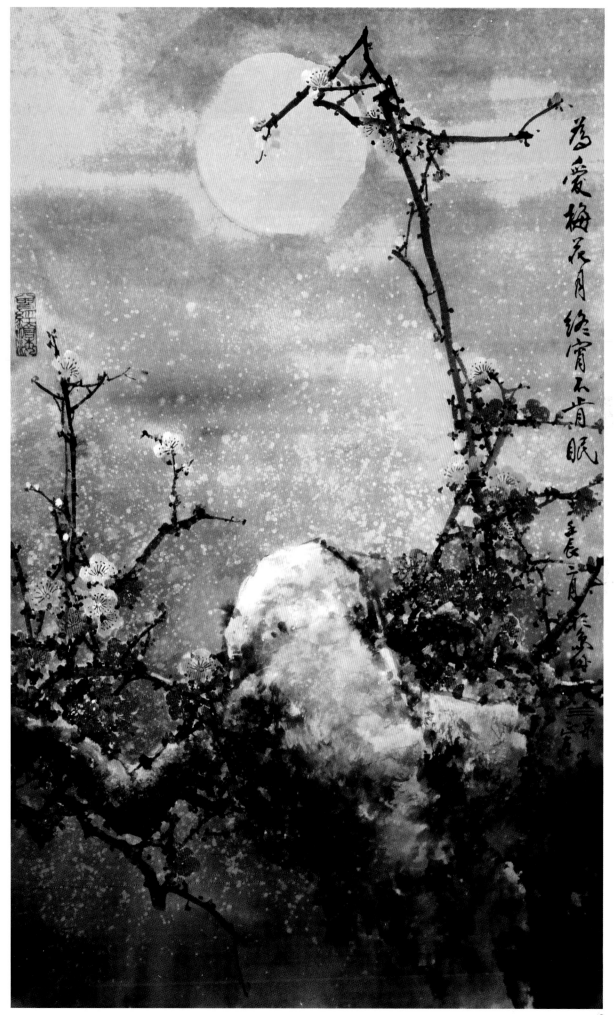

為愛梅花月 終宵不肯眠 壬辰二月 李正東

梅华醉月
李正东

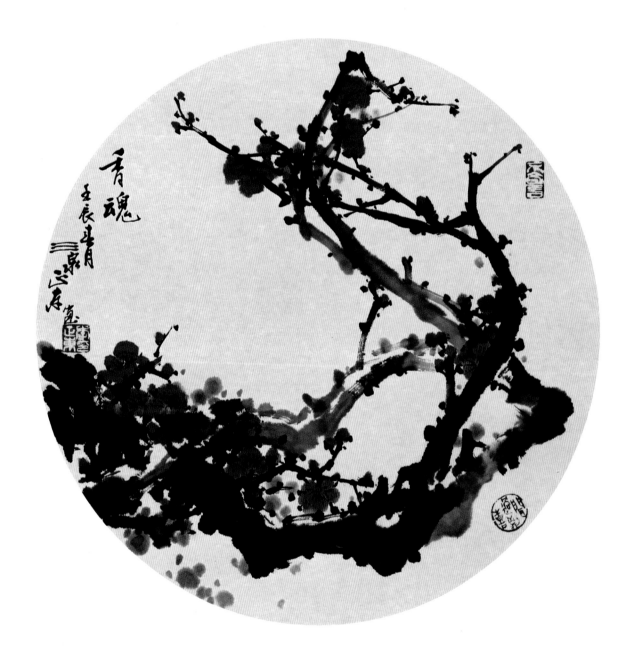

香　魂　李正东

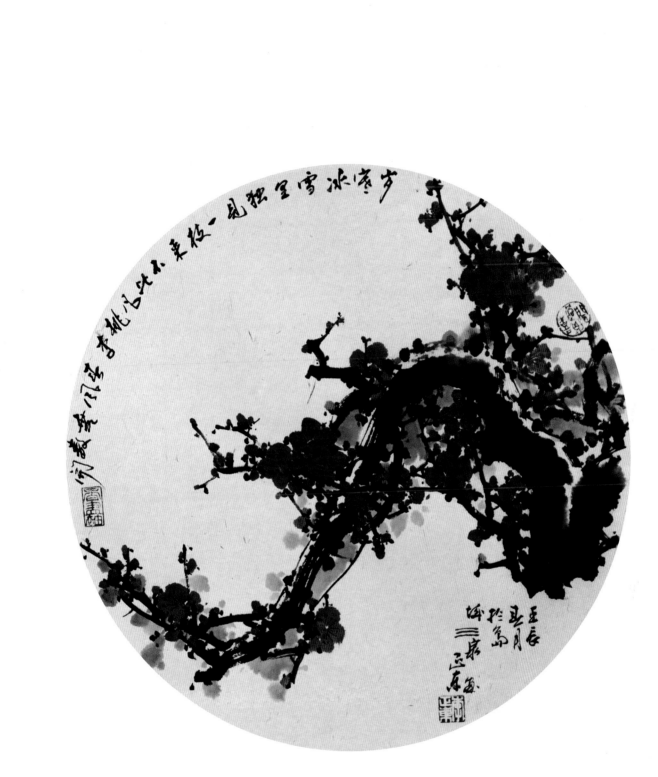

梅不知寒　李正东

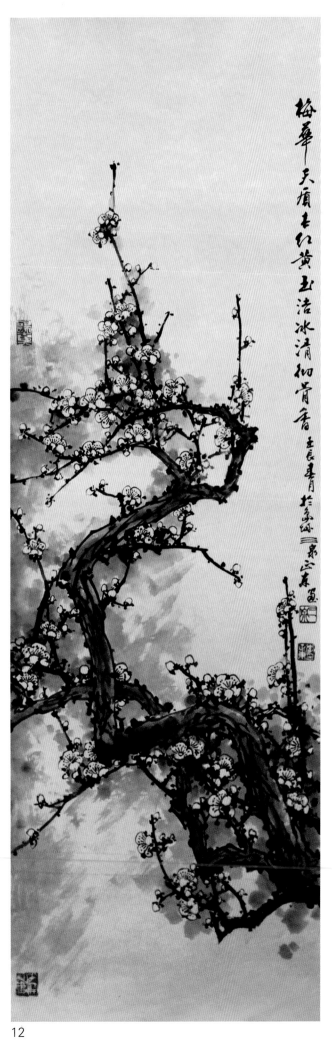

梅華天順去紅黄玉潔冰清細骨香 壬辰暮青於冬海 李正東畫

凌寒玉蕊　李正东

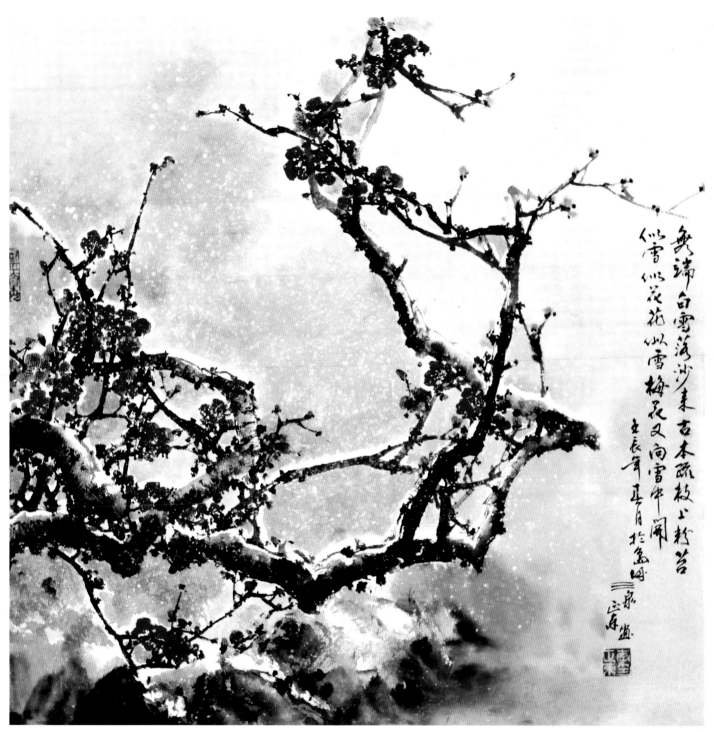

无端白雪落苍苔 古木疏枝上粉苔
似雪似花花似雪 梅花又向雪中开
壬辰年五月于盂峰 正东画

寒香带雪　李正东

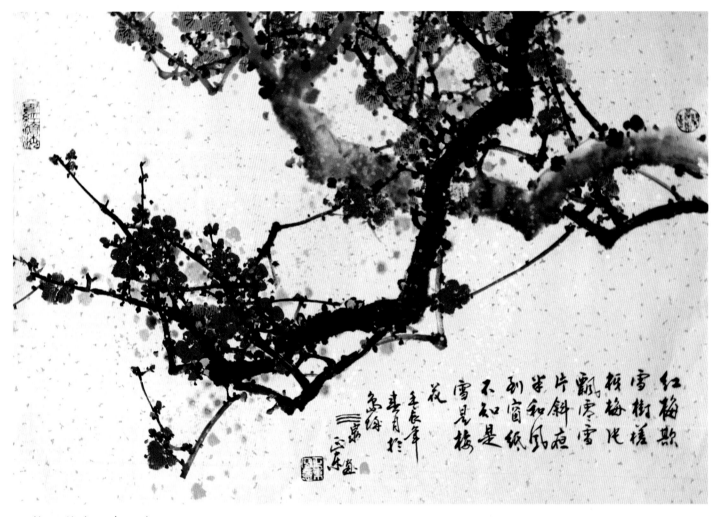

梅雪共春　李正东

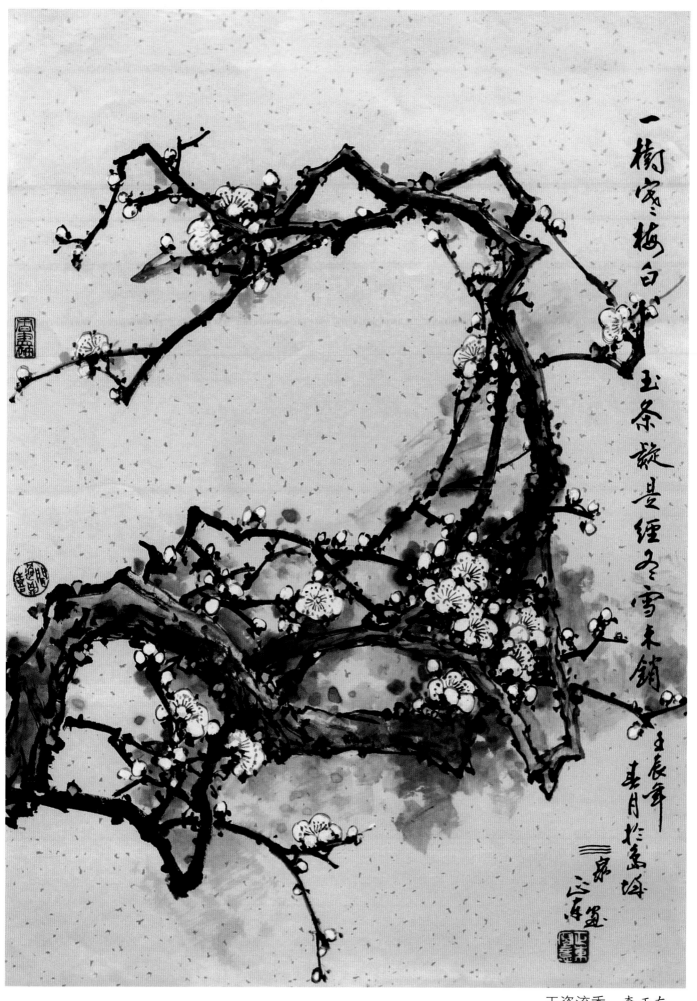

一樹寒梅白玉条，迥临村路傍溪桥。不知近水花先发，疑是经冬雪未销

壬辰春月於岛城 正东画

玉姿流香　李正东

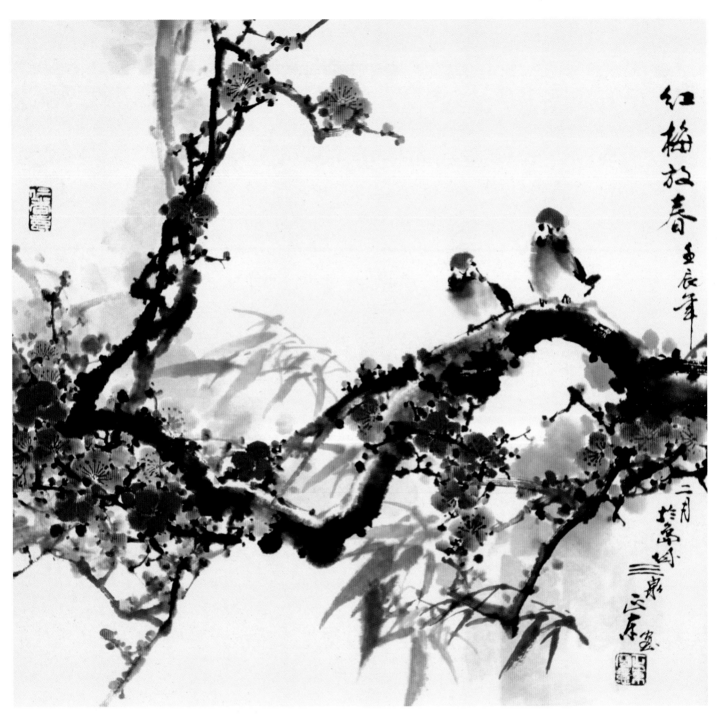

红梅放春　李正东

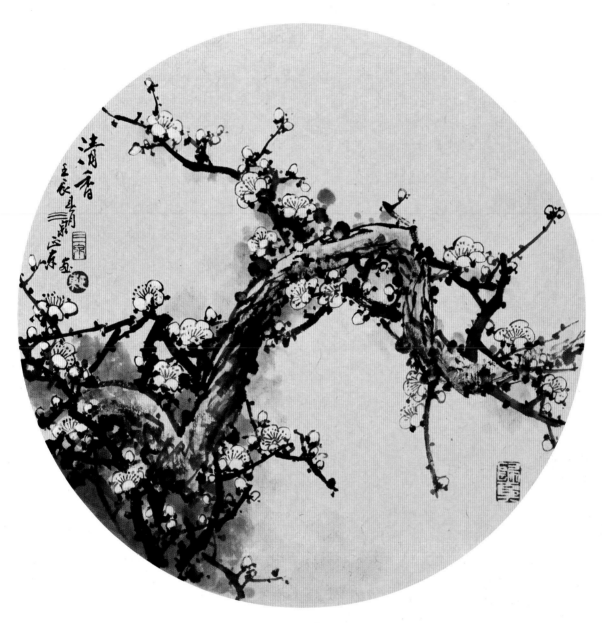

清　香　李正东

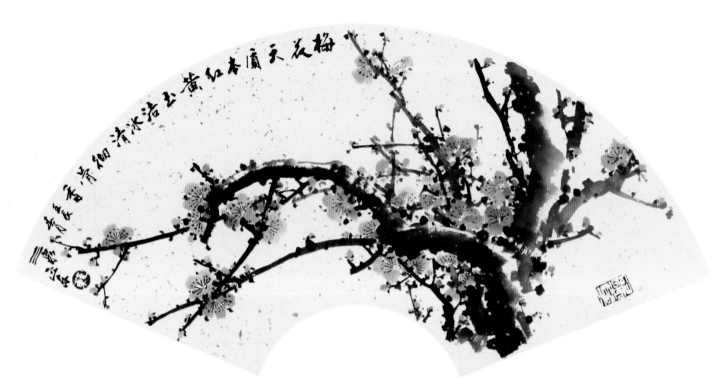

黄玉冰清　李正东

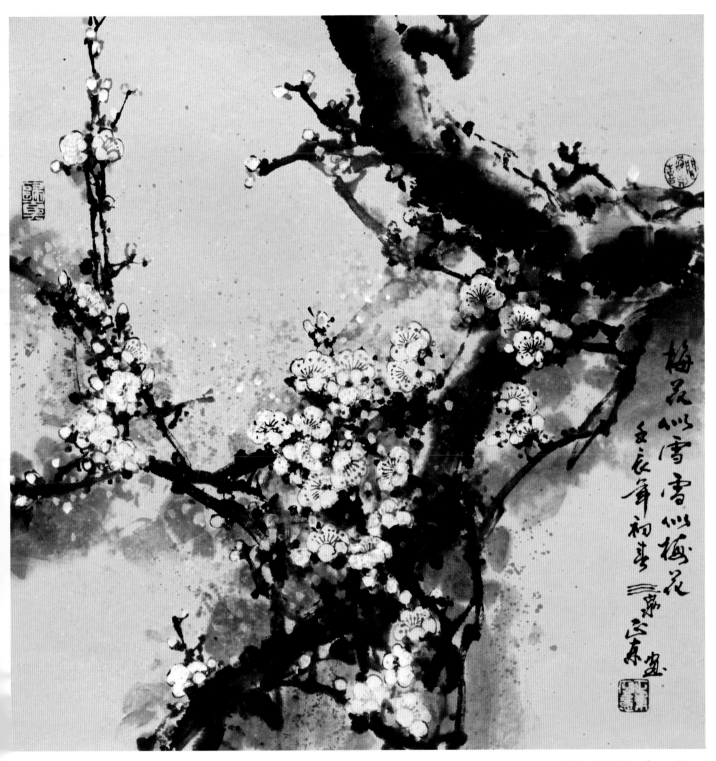

梅花似雪雪似梅花
壬辰年初春 正东画

傲雪烂漫　李正东

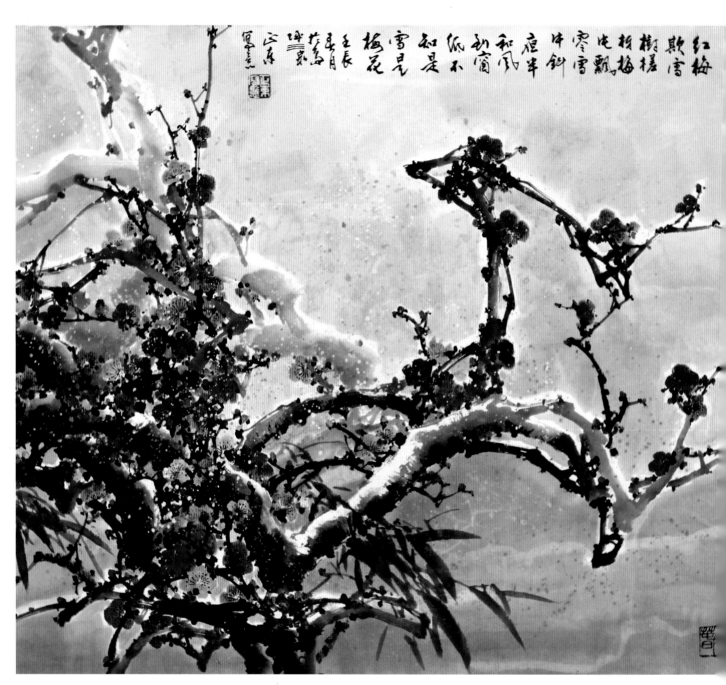

红梅欺雪　李正东

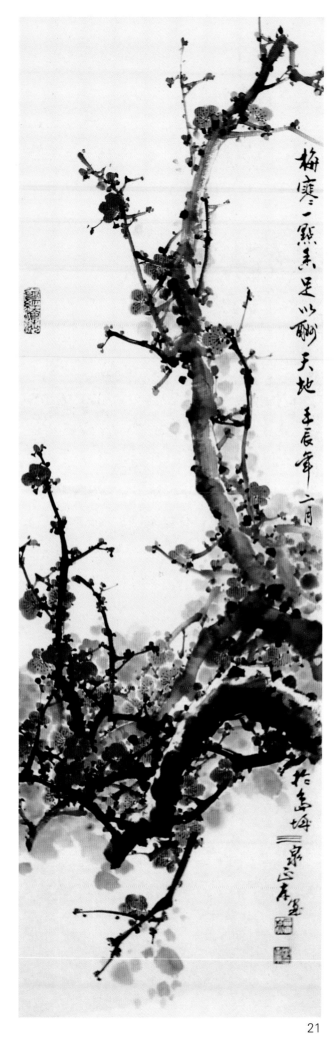

梅绽香风远　李正东

《一段繁华幽寂意》画法步骤

步骤一：用提斗笔调淡墨至笔根，笔尖蘸浓墨，以中侧锋并用写出干与枝，用狼毫笔调淡墨，勾出花朵。

步骤二：调淡墨，笔尖蘸少许浓墨，干笔侧锋画老干，中锋调整，蘸浓墨写枝、点苔，淡墨勾花。

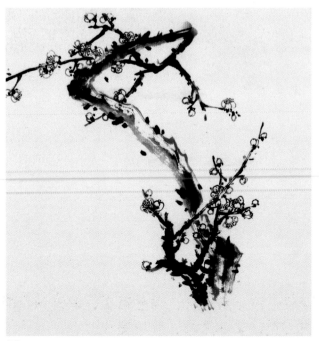

步骤三：用狼毫笔蘸浓墨点写花蒂及苔点，调胭脂勾须点花芯。

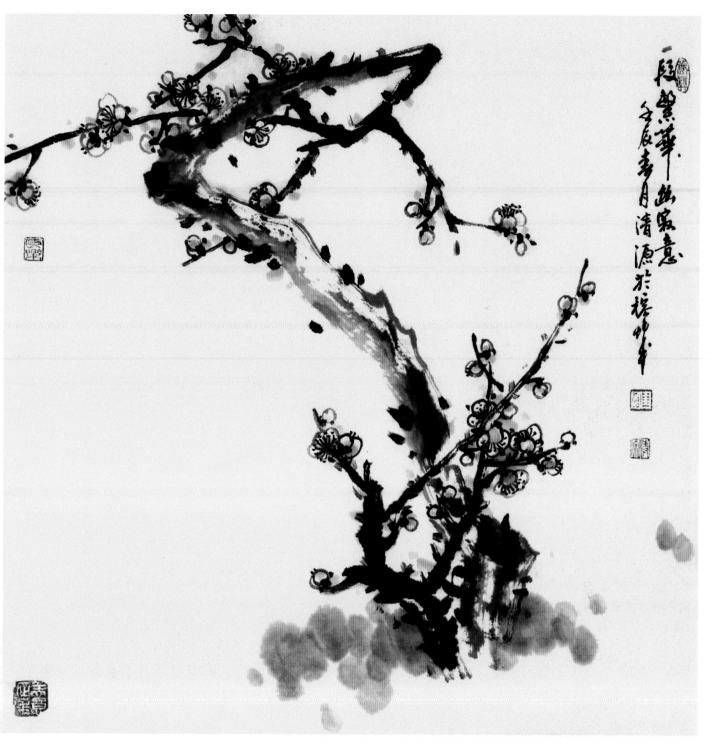

一段繁华幽寂意　郑建国

　　步骤四：淡墨点地坡，调整画面，调淡胭脂轻点花蕊和花蒂，最后落款、钤印完成。

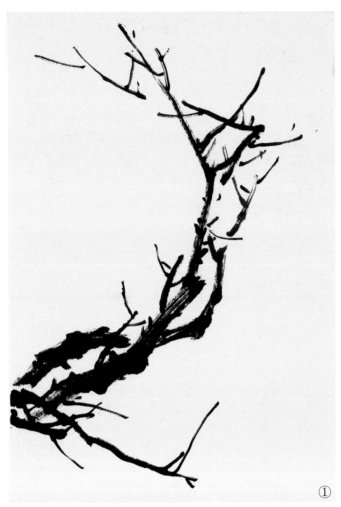

①

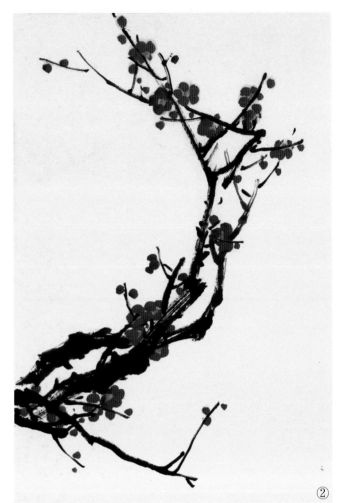

②

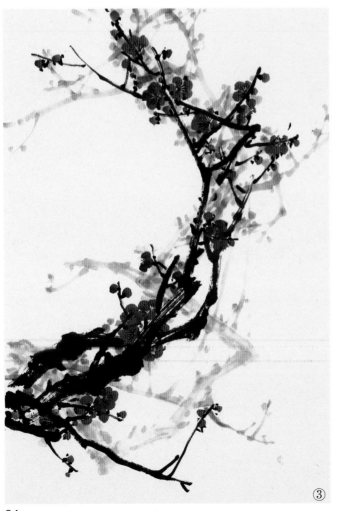

③

《罗浮春色》画法步骤

步骤一：用狼毫提斗笔中侧锋写出枝干，注意留出花的位置。

步骤二：用中白云笔调朱磦至笔根，再调入红至笔肚，笔尖蘸胭脂点花瓣，注意花的各种朝向及花蕾相间。

步骤三：狼毫笔蘸胭脂、墨点花蒂勾花蕊，调淡墨写淡枝干，淡红色点花。

步骤四：石绿加少许墨调成灰绿色撇竹叶，在淡枝干上添画两只麻雀，增添画面情趣，最后落款、钤印完成。

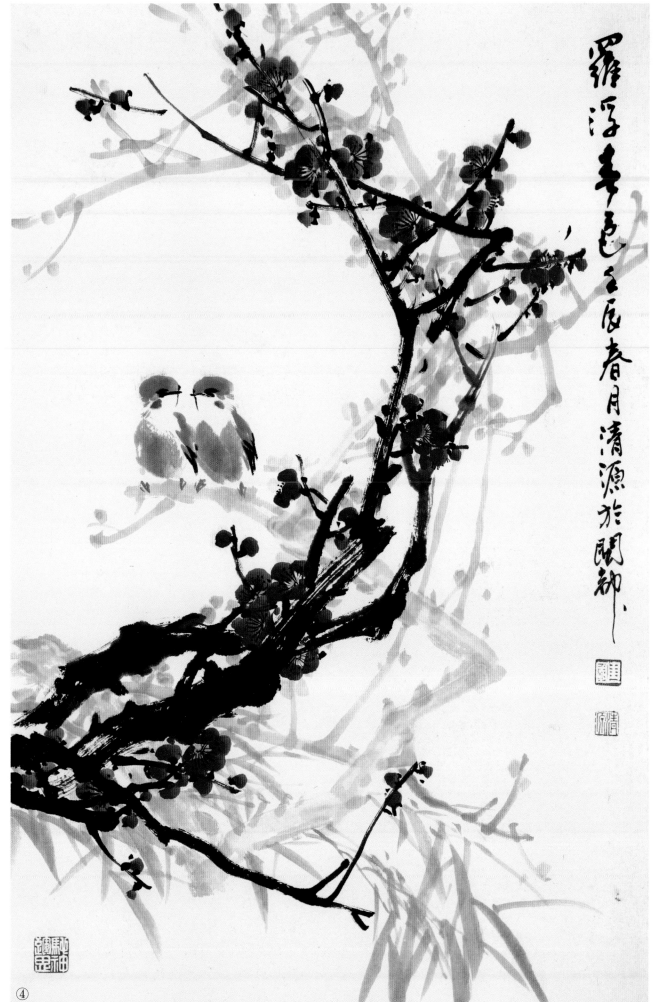

罗浮春色　郑建国

④

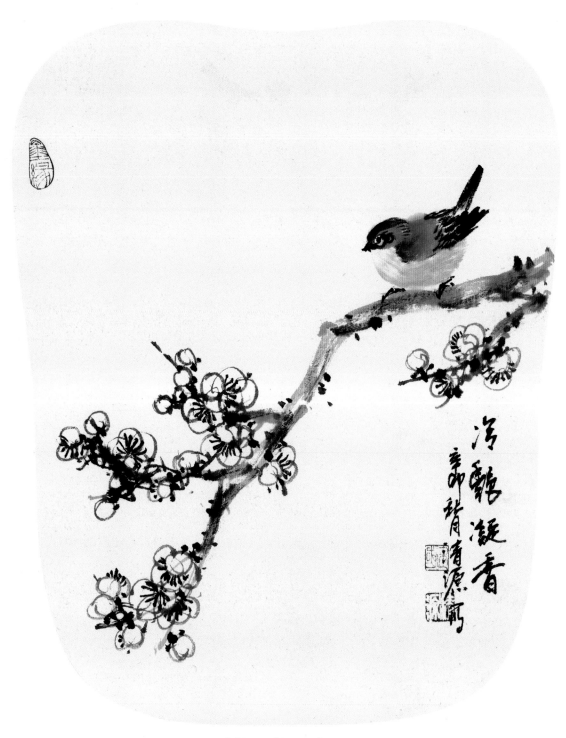

冷艳凝香　郑建国

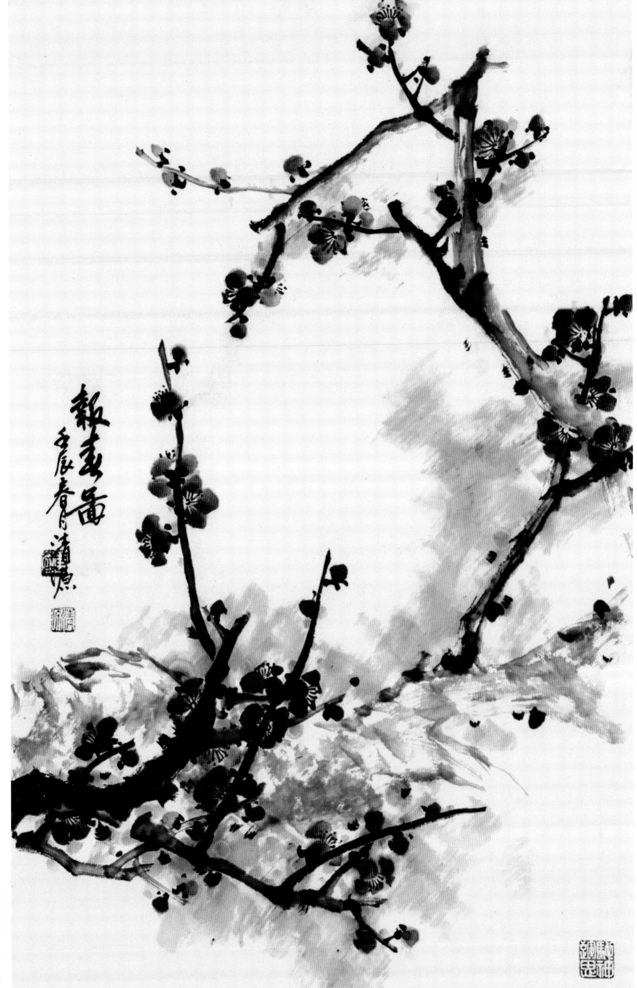

报春图　郑建国

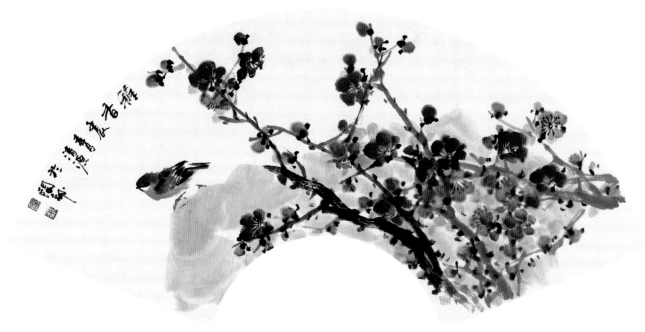

雅　香　郑建国

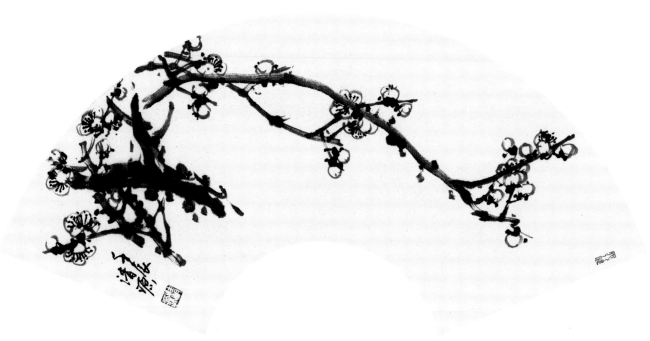

墨　梅　郑建国

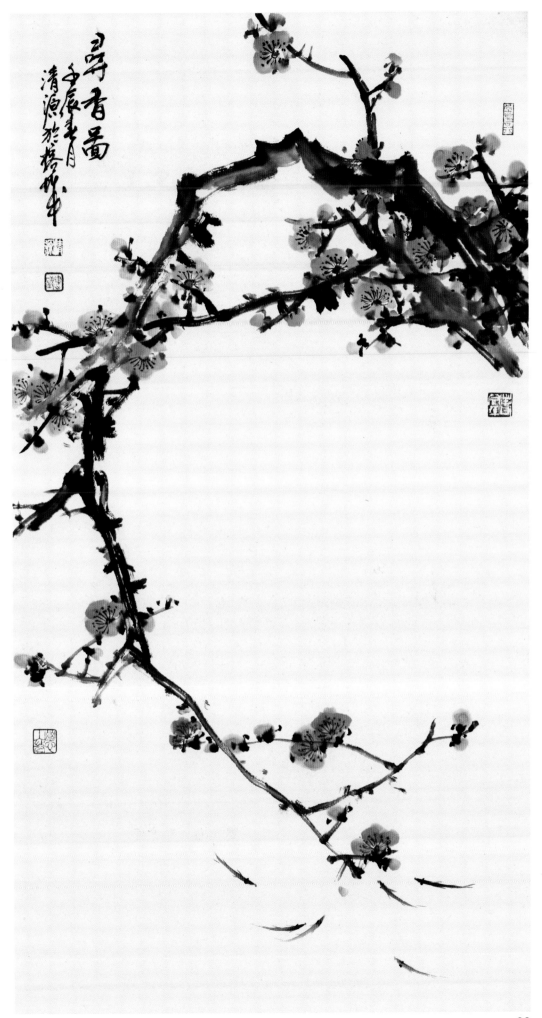

寻香图　郑建国

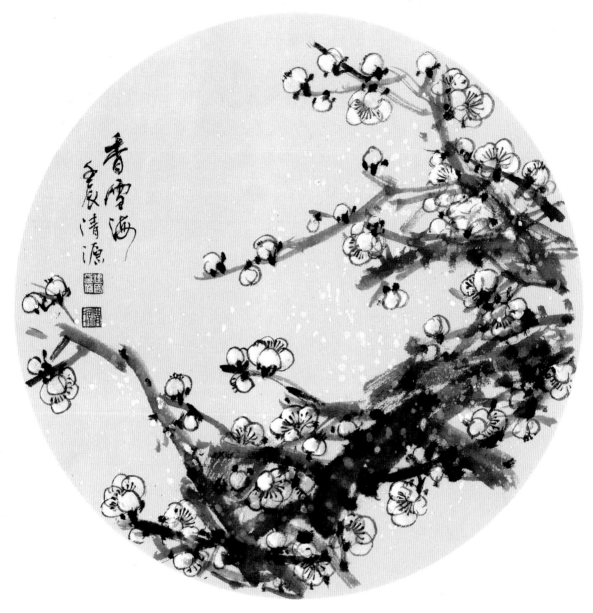

香雪海　郑建国

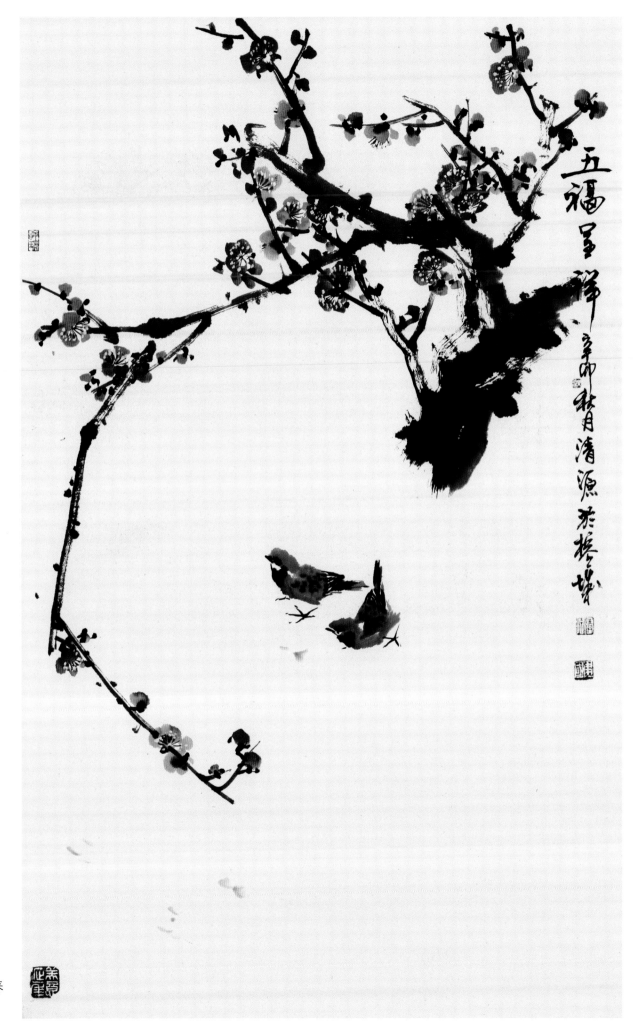

五福呈祥 辛卯青月清源米振岁牮

梅雀争春
郑建国

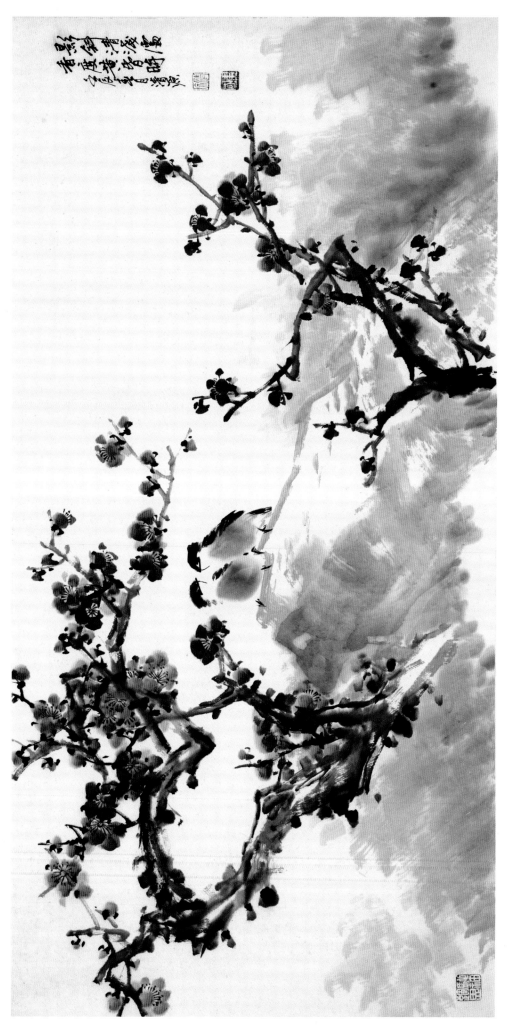